ORNELLA DANESE

LO STRANIERO MILANESE

Due culture a confronto

A te.
Straniero, se passando mi incontri e desideri parlarmi, perché non dovresti farlo?
E perché non dovrei farlo io?

(Walt Whitman)

Lo straniero milanese

L'incontro

Quando l'uomo passò davanti alla vetrina di quel piccolo negozio situato nel suo quartiere si fermò colpito da quello che vedeva. Non aveva mai notato che fra le tante botteghe di cinesi che vendevano le loro cianfrusaglie frammiste al cibo esotico, ci fosse un negozio di arte. In realtà era un atelier di ceramica, dove una donna creava ed esponeva in vendita le sue opere.

Attraverso la vetrina si vedeva un grande tavolo sul quale lei era intenta a manipolare quella che probabilmente era argilla. Su uno dei lati dell'ampio spazio diversi scaffali esponevano ceramiche finite

quali ciotole di varie dimensioni, vasi alti e sottili, o panciuti e tondi, grandi piatti, e altri oggetti più o meno colorati. Sulla parete di fronte erano appesi numerosi pesci multicolori, e l'insieme dava l'idea di un variopinto acquario. Accanto alla porta un esile espositore in vetro e acciaio ospitava diverse piccole sculture: una figura femminile alta e flessuosa, bianca, senza braccia e con il capo reclinato; un'altra figura, nera questa volta, sottile con una testa piccolissima e una lunga gonna a balze, ricordava una scultura di Melotti; una terza era una ballerina, con il tutù e il corpo in una posa di danza. Verso il fondo del laboratorio si notava un grande forno elettrico pronto ad accogliere gli oggetti da cuocere. Accanto si trovava un tornio pure elettrico, e tutto intorno altri scaffali di legno grezzo ospitavano vari oggetti in fase di lavorazione.

Fattosi coraggio l'uomo aprì la porta ed entrò, chiedendo in uno stentato italiano se poteva dare un'occhiata in giro. La donna acconsentì, alzando appena la testa dal suo lavoro. Lui allora iniziò ad aggirarsi fra gli scaffali osservando soprattutto le sculture. Erano queste che avevano colpito la sua attenzione, essendo anche lui uno scultore, se pur di legno e avorio. Nel suo paese, l'Africa, prima di lasciarlo per emigrare a Parigi aveva imparato il mestiere in un laboratorio artigianale di sculture. Lì aveva appreso l'arte di scolpire questi materiali, conoscendone a fondo tutti i segreti.

Quelle esposte in quel negozio nel quartiere cinese di Milano erano piccole opere, si vedeva che la ceramista era ancora agli inizi della sua esperienza artistica, tuttavia avevano comunque una loro grazia e armonia. L'uomo sapeva che probabilmente il metodo di lavorazione era diverso dal suo, che partiva da una

forma di base dura dalla quale bisognava togliere per arrivare alla forma voluta. Qui probabilmente era il contrario, si partiva da un materiale duttile, aggiungendo e manipolando per ottenere l'oggetto desiderato.

La donna, che amava molto l'Africa, la sua arte, la sua cultura e tradizioni, lo osservava di sottecchi senza farsi accorgere. Aveva notato che l'uomo indossava un cappotto di lana di cammello, elegante sì, che nondimeno aveva visto tempi migliori, con i bordi delle maniche ormai consunti; un berretto di pelle con visiera – quelli che i ragazzini indossano al contrario – guanti di pelle e scarpe in cuoio di fattura sicuramente italiana.

Si capiva che l'uomo amava vestirsi bene, solo non ne aveva la possibilità economica, e che forse spendeva solo per le scarpe, indubbiamente molto belle. Nonostante la pelle scura tutto il suo aspetto lo

distingueva dai numerosi africani che giravano per le strade milanesi cercando di vendere la loro mercanzia, quelli che in modo assai poco rispettoso sono chiamati 'vu cumprà' e che spesso ciondolavano annoiati intorno alla Stazione Centrale.

Evidentemente incuriosita, a un certo punto la donna gli rivolse la parola, chiedendogli da dove venisse. «Da Parigi» rispose lui. «Ah d'accordo.» disse ancora lei «Ma qual è il suo paese in Africa?» ribadì desiderosa di saperne di più. «Côte d'Ivoire» disse lui in francese «c'est vous qui avait fait tout ça?» le domandò poi.

Comprendendo che l'uomo faticava ad esprimersi in italiano la donna proseguì la conversazione in francese, che parlava piuttosto bene, leggendo il sollievo nei suoi occhi, dato che in effetti conosceva la lingua di Dante veramente a malapena…due o tre parole tanto per cavarsela e non morire di fame. «E cosa faceva a Parigi?» domandò ancora la donna. Lui le rispose che si

occupava di arte africana, che molte gallerie d'arte e collezionisti privati lo chiamavano per valutare oggetti la cui l'autenticità era in dubbio. Spesso questi collezionisti gli chiedevano anche di procurare loro una maschera, una statua, un oggetto particolare. E lui con i suoi contatti si dava da fare per trovarlo. Un modo come un altro per guadagnarsi da vivere.

«Perché allora è venuto in Italia?» chiese ancora lei.

«Perché volevo cambiare aria» rispose con un timido sorriso, forse non sapendo bene nemmeno lui il perché. Lì a Milano in verità faceva la fame, viveva in una stanza sottotetto di un grande palazzo nel quartiere, con il bagno in comune con altri disgraziati come lui. S'ingegnava come meglio poteva per raggranellare qualche soldo con cui sfamarsi, condividendo con altri suoi connazionali la fatica di vivere in un Paese non suo.

Poi le disse del suo lavoro, che anche lui era un artista, uno scultore, e realizzava piccole statuine di

legno. Le aveva con sé in un sacchetto da supermercato, aveva tentato di venderne qualcuna in giro per la città, purtroppo senza risultato. I milanesi, troppo presi dalla loro vita, non si fermavano nemmeno ad ammirarle. La donna ebbe un moto di fastidio interiore e forse di delusione, e per un secondo pensò: eccolo qua, il solito africano che tenta di vendere qualcosa! Tuttavia l'uomo era bello, gentile e educato e lei non seppe dirgli di no, e gli rispose «Vediamo.»

Lui allora aprì il sacchetto e ne estrasse le più sottili e splendide statuine di legno che lei avesse mai visto. Ne fu veramente colpita, le ammirò una per una, e per davvero le piacevano molto. Erano alte, forse cinquanta o sessanta centimetri, sottili, con due gambe lunghissime e un corpo molto piccolo, sproporzionato, e l'insieme era clamoroso. Davano un'idea di leggerezza, di eleganza, di fragilità.

Erano figure femminili, il viso cesellato finemente in

ogni particolare, le acconciature dei capelli simili a quelle reali; una donna reggeva sulla testa una brocca, un'altra suonava una sorta di flauto, una terza sembrava danzare. Erano veramente splendide.

La donna gli chiese particolari: come le aveva scolpite, di che legno fossero, se fossero difficili da realizzare. Lui le spiegò che in Africa le avrebbe fatte in ebano, purtroppo a Milano quel legno era introvabile, così lui aveva escogitato un sistema per farle con un legno qualsiasi e poi tingerle con lucido da scarpe nero. Le sfregava e spazzolava a lungo per renderle lucide e alla fine sembravano veramente ebano. Lei allora a sentire quell'*escamotage* scoppiò a ridere, non era per niente scandalizzata e anzi lo trovava geniale. Lui ne fu felice. Di solito non rivelava il trucco agli estranei, nel timore di essere preso per un imbroglione; a ogni buon conto questa donna gli ispirava fiducia, e a quanto pare non si era sbagliato.

Alla fine lei gliene acquistò una; lui voleva regalargliela per la sua gentilezza, ciò nonostante lei aveva insistito per pagargliela. Poi, con sua grande sorpresa, gli propose di tenerne qualcuna nel suo negozio, esponendole fra le sue opere, per provare a venderle per lui. L'uomo non poteva credere a tanta fortuna! Le lasciò le due che portava con sé dicendole che nei giorni seguenti gliene avrebbe portato altre, magari più piccole, per avere più scelta. Era felice come non mai. Uscì dal quel piccolo laboratorio con un sorriso sulle labbra.

Iniziò così una bella amicizia fra queste due persone. Lui tornò dopo qualche giorno, le disse di chiamarsi Amir, e piano piano iniziarono a raccontarsi l'un l'altro. Passava da lei nel tardo pomeriggio, quando aveva terminato la sua giornata di vagabondaggi alla ricerca di un guadagno qualsiasi, e per lui entrare nella sua bottega e conversare con lei, era un momento atteso

come un'oasi nel deserto dove rifocillarsi e riposarsi.

Amir le raccontò da dove veniva, della sua grande famiglia africana – il padre aveva avuto ben quattro mogli, da loro era normale ai quei tempi – e lui aveva di conseguenza molti fratelli e sorelle. Le spiegò che quando a due mogli nascevano figli nello stesso periodo, i bambini venivano scambiati, dando da crescere i figli dell'una all'altra donna e viceversa. In questo modo si evitavano gelosie e preferenze. Infatti Amir per molti anni aveva pensato che la sua vera madre fosse quella che lo aveva cresciuto nei primi anni, e provava per lei un affetto simile – se non superiore – a quello per la sua vera madre.

Clara, così si chiamava la donna, lo ascoltava affascinata, chiedendo particolari, incantata da ciò che ascoltava. Gli chiese come mai gli africani facevano tanti figli, se erano talmente poveri da dover poi emigrare per cercare fortuna. Amir le rispose che al contrario i figli

erano una ricchezza, soprattutto per le famiglie contadine: più figli, più braccia per aiutare nei campi, più merce da vendere al mercato. Una logica incomprensibile per noi occidentali, dove il lavoro minorile è considerato un abuso e una piaga da combattere. Per loro invece era normale, i figli fin da piccoli partecipavano alla fatica di vivere, aiutando come potevano l'economia della famiglia.

Spronato dalla curiosità interessata di Clara, Amir raccontava e raccontava, ben felice di far conoscere il suo mondo a qualcuno che sembrava apprezzarne le diversità senza preconcetti. Le raccontò così di quando era bambino, di come al mattino la madre gli preparava una bevanda con latte e couscous, dolce, che lui si portava a scuola richiusa in una bottiglia. Avrebbe dovuto essere il suo pranzo, però lui ne era così goloso che lo beveva durante le ore di lezione, nascondendosi sotto il banco per non farsi vedere dal maestro.

Le parlò di suo padre, che era stato militare di professione, e che lui aveva conosciuto poco, essendo nato quando questi era già avanti con gli anni. Dei campi che coltivavano, di come lui e i suoi fratelli aiutassero a raccogliere il mais e altri cereali, e soprattutto il caffè, accompagnando poi la madre al mercato per venderli. Di come lui e i fratelli giocavano a nascondersi nei campi, facendo scherzi alle sorelle, prima di essere ripresi dal padre assai severo che li richiamava all'ordine. Davanti agli occhi di Clara scorrevano immagini di ragazzini neri, scalzi, in pantaloncini e magliette, che correvano nascondendosi fra i filari di granoturco o di piante di caffè, delle
risate e degli scherzi tra fratelli, delle voci fintamente arrabbiate dei genitori che li riprendevano a fare il loro dovere.

Nelle sue parole si sentiva un grande affetto per i fratelli e le sorelle, e naturalmente per la madre rimasta

al villaggio. Era assai vecchia, diceva lui, e quasi cieca, anche se non sapeva darle un'età precisa. Al suo villaggio non esisteva certamente un ufficio anagrafe dove registrare le nascite e le morti. E la questione non era poi così importante: si nasceva, si viveva, si moriva. Punto. Che importanza poteva avere quanti anni avevi vissuto?

Parlarono di questo e di quello, e a un certo punto Amir le chiese come mai gli italiani, e gli europei in genere, riferendosi agli africani li chiamassero 'neri' o addirittura 'negri', in senso dispregiativo. «Noi quando ci riferiamo a voi non diciamo bianchi, solo occidentali o europei, perché voi non fate lo stesso?» Clara non seppe cosa rispondergli, sennonché trovava sbagliato definire le persone secondo il colore della loro pelle; quello era un termine che lei non utilizzava mai, per principio, e aveva orrore di chi invece usava interpellare in quel modo gli africani.

A Torino

Clara in quel periodo viveva ancora fuori Milano, in provincia, con i figli adolescenti, e arrivava a Milano al mattino con il treno, dopo che loro erano andati a scuola. La sera riprendeva lo stesso treno per rientrare a casa. Amir aveva preso l'abitudine di passare in negozio da lei verso la fine della giornata, per farle un saluto diceva; se lei stava ancora lavorando a qualche oggetto si sedeva paziente e aspettava, per poi accompagnarla al treno.

E qui Clara ebbe modo di scoprire cosa significa per un africano aspettare. A differenza di noi occidentali, per loro il tempo semplicemente non esiste, solo è qualcosa che l'uomo può creare. Il tempo si manifesta nel momento in cui noi operiamo; se cessiamo di muoverci il tempo semplicemente sparisce, non esiste.

Così l'africano, quando non agisce, aspetta. La sua capacità di aspettare ha qualcosa d'incredibile, per noi occidentali abituati alla fretta e alla frenesia delle nostre vite. Perfino il suo fisico subisce una modifica: la figura si affloscia, si rattrappisce, la testa s'immobilizza; l'uomo non guarda, non osserva, non manifesta curiosità. Spesso tiene gli occhi chiusi, e anche se sono aperti lo sguardo è vuoto, fisso. Sembra caduto in catalessi.

Pure Amir cadeva in questo stato di attesa mentre Clara lavorava e terminava qualche ciotola o vaso. Nella radio passava della musica classica a basso volume, le luci illuminavano le sculture esposte, guardando verso fuori dalla vetrina si vedeva la vita svolgersi come sempre, eppure dentro quella stanza, intorno a quel tavolo, sembrava che il tempo si fosse fermato intorno a loro due. Poi Clara terminava il lavoro e diceva «Devo andare»; Amir allora si risvegliava dal suo torpore e si apprestava ad accompagnarla alla fermata dell'autobus

che l'avrebbe portata alla stazione; talvolta l'accompagnava fin là e restava con lei finché saliva sul treno.

Un giorno Clara chiacchierando gli disse che prossimamente sarebbe dovuta andare a Torino, dove la sua insegnante di ceramica sarebbe venuta dalla Toscana per dimostrare ad alcuni amici e allievi del posto come fabbricare un forno per la cottura 'raku'. Clara era interessata a partecipare, perché voleva costruirsi uno di questi forni per poter esplorare altre forme di cotture. Amir, che aveva dei contatti fra gli antiquari di quella città, le chiese se poteva accompagnarla. «Ma certo» gli rispose lei, ben felice di trascorrere del tempo con lui. Le piaceva stare in sua compagnia, le piaceva parlare in francese, e che lui le raccontasse 'la sua Africa'; imparava tante cose sul loro modo di vivere, sulle loro tradizioni, sulla loro cultura, e poi... le piaceva lui. Era sempre stata attratta dalle persone di colore, ne

ammirava la bellezza, l'eleganza innata, la pelle scura e ambrata, non poteva fare a meno di girarsi quando ne incontrava qualcuno per la strada, uomo o donna che fosse. Spesso sognava ad occhi aperti immaginando di avere una relazione con lui, chiedendosi come
sarebbe stato accarezzare quella pelle ambrata, lucida, quella testa di
capelli così ricci che sembravano non lasciar passare nemmeno l'acqua, e che lei pensava fossero ispidi e duri. Si sarebbe accorta molto tempo dopo che non lo erano affatto, anzi!

Amir era di una decina d'anni più giovane di lei, e Clara si stava ancora curando le ferite per la recente separazione. Un matrimonio durato molti anni, che a un certo punto aveva evidenziato differenze
di valori tali che, malgrado l'affetto che ancora provavano uno per l'altro, avevano reso difficile immaginare un futuro ancora insieme.

Impegnata a ricostruirsi una nuova quotidianità, Clara non aveva tempo né desiderio per pensare ad una relazione sentimentale. Tutte le sue energie erano impegnate nella gestione dei figli e del suo lavoro artistico.

Quel giorno quindi passò a prenderlo a Milano con la sua vettura, e insieme partirono per Torino. L'appuntamento era per le nove del mattino, lei voleva arrivare presto a Torino e godersi la giornata in giro per la città, prima di incontrarsi con Mara. Arrivò puntuale al luogo del 'rendez-vous' e si mise ad aspettare. Alle nove e mezzo però Amir ancora non era arrivato. Lo chiamò, «Sto arrivando» le rispose lui. Tuttavia passò un'altra mezzora prima che lei potesse vederlo spuntare dall'angolo della via, carico di mercanzia. Quello fu il primo di molti appuntamenti che la videro attendere a lungo,

innervosita e impaziente, lei che amava la puntualità e

faticava a sopportare di dover attendere qualcuno. Pensò poi di anticipare gli orari con lui nella speranza di vederlo arrivare puntuale, nondimeno non sempre il trucco funzionava.

Appena arrivati a Torino Amir passò prima da un suo cliente a cui doveva consegnare dei tessuti, quelli di cui aveva riempito il baule della piccola vettura di Clara. Erano dei Kuba, bellissimi tessuti in
rafia decorati con disegni geometrici, un tempo usati come moneta di
scambio, e regalati ai sovrani come segno di rispetto; venivano realizzati anche come dote nuziale, e portati in dono alla famiglia dello sposo insieme a mucche, capre e asini. I disegni grafici che li abbelliscono hanno spesso un significato sacro di protezione o scaramantici. Riscoperti da noi occidentali, oggi possono decorare le pareti delle nostre abitazioni dando un tocco di eleganza etnica.

Più tardi s'incontrarono con l'insegnante e dopo un veloce spuntino al bar si recarono nella casa di un amico, nel cui giardino si sarebbe tenuta la dimostrazione della costruzione del forno. Era una bella giornata di inizio primavera, con il sole che iniziava a scaldare, e lavorando in giardino si poteva restare in maniche di camicia. C'erano altre tre o quattro persone, tutti ex-allievi e amici di Mara.

Nel giardino era già stato approntato un grande bidone di ferro, tagliato a due terzi di altezza per ottenerne due pezzi di misura differente. Lo si sarebbe dovuto poi rivestire all'interno con lana di vetro, resistente alle alte temperature, praticando nel contempo un foro su un lato per far entrare la fiamma e uno sul coperchio per far uscire il calore e il fumo. Un cannello a gas veniva posizionato all'esterno del forno con la fiamma viva che, spinta dal gas, procurava la temperatura necessaria alla fusione degli smalti.

Perciò le cotture raku si fanno all'aperto, perché quando lo smalto applicato sui manufatti inizia a fondere si deve interrompere la cottura e aprire il forno per togliere gli oggetti incandescenti. Con un forno elettrico questa procedura rovinerebbe le serpentine, e inoltre il fumo prodotto in seguito per via dell'affumicatura renderebbe irrespirabile l'aria in un locale chiuso.

Mentre Mara spiegava la procedura di costruzione, e nello stesso tempo la eseguiva, Clara e Amir si erano seduti su un muretto al sole, osservando la scena. A un certo punto Amir allungò la mano e iniziò ad accarezzarle la schiena, con un movimento dolce e delicato ma anche sensuale. Clara provò un brivido, una scossa, e pensò «Allora gli piaccio!» Provò una forte emozione, si sentì frastornata dalla sorpresa, e naturalmente felice. Non osava muoversi per non interrompere quell'emozione, e quasi non riusciva più a seguire le spiegazioni dell'insegnante. Fu in quel

momento che capì che la loro non sarebbe stata una semplice amicizia, e forse sarebbe diventata qualcosa di più.

 Restarono lì seduti guardando gli altri muoversi e lavorare, ascoltando le voci, godendo entrambi di quel primo contatto affettuoso che li riscaldava dal di dentro, forse stupiti e meravigliati reciprocamente, mentre fuori il sole illuminava il giardino e indifferente a tutto proseguiva a scaldare il mondo

L'automobile

Tornati che furono, iniziarono a frequentarsi anche nel fine settimana, nei momenti liberi dal lavoro di lei e dai suoi impegni con la famiglia. Il sabato seguente era uno di questi, e nel pomeriggio quindi tornò a Milano e s'incontrò con Amir. Andarono a passeggiare al Parco Sempione, e parlarono, si abbracciarono seduti su una panchina, si baciarono, si esplorarono a vicenda scoprendosi curiosi delle sensazioni che entrambi stavano provando. Amir le chiedeva del suo matrimonio, del perché fosse finito, dei suoi figli, di cosa aveva detto, come avevano vissuto la loro separazione. Clara per contro gli chiedeva se era mai stato fidanzato, se aveva lasciato un amore in Africa, o a Parigi dove aveva vissuto a lungo; non era ingenua e sapeva che chi era costretto a vivere lontano dai propri cari spesso cercava affetto da altri, e non voleva rischiare di impegnarsi in

qualcosa che avrebbe potuto ferire altre persone. Amir la rassicurò, non aveva nessuna moglie né fidanzata, era un solitario, e la difficoltà di vivere come immigrato in Europa era già sufficiente a scoraggiare l'idea di metter su famiglia. Lui inoltre non si sentiva portato per il matrimonio, si considerava uno spirito libero, indipendente, e tale voleva continuare a essere.

 Clara era molto emozionata da questa nuova relazione, scopriva aspetti di Amir che le piacevano molto, come la sua gentilezza, il suo rispetto per gli altri, il suo sapersi fermare prima di essere invadente.
Aveva avuto esperienza nel matrimonio con un uomo che al contrario voleva tenere tutto sotto controllo, imporre la sua visione della vita agli altri, e decidere per essi. Non aveva avuto spazio per sé, adattandosi a lui per amore dei figli, perdendo però così se stessa. Amir era diverso, lui la rispettava così com'era, e la sua discrezione era qualcosa che la faceva sentire al sicuro.

Qualche settimana dopo volle presentarlo ai suoi figli, non voleva fare le cose di nascosto, e dopo averne parlato con loro lo invitò a casa sua una domenica. Gli spiegò come prendere il treno – quello sul quale saliva lei tutte le sere – assicurandolo che lo avrebbe aspettato nella piccola stazione d'arrivo. Quando quella domenica lui arrivò lei lo stava aspettando vestita con una semplice tuta da ginnastica e sabot ai piedi, il suo abbigliamento 'da fatica' in giardino. Era ormai primavera inoltrata e le giornate erano calde, il tempo giusto per iniziare ad occuparsi di fiori e orto. Amir invece si era vestito per bene, con una bella camicia rossa che gli stava molto bene, esaltando il bruno della sua pelle, e pantaloni puliti e in ordine. Era molto bello e Clara s'inorgoglì pensando di presentarlo a casa ai figli. Che lo accolsero con simpatia e gentilezza; la figlia maggiore, che studiava lingue, diede sfoggio del suo francese, mettendolo subito a suo agio. Pranzarono all'aperto sotto il portico,

attorniati dai gatti di casa che speravano sempre in qualche boccone caduto incidentalmente. Una perfetta giornata primaverile in campagna, con il calore del sole mitigato da una leggera brezza.

Nel pomeriggio i ragazzi sparirono verso le loro occupazioni e divertimenti, così che Clara e Amir ebbero ancora tempo per loro soli. Clara gli mostrò il paese dove viveva, la piazza con la bella fontana, il castello trasformato in hotel, le vecchie scuderie ora riconvertite in boutique, bar e ristorante. Gustarono un gelato seduti sotto un grande pino che ombreggiava la piazza soleggiata, passeggiarono osservando alcune vetrine, entrarono nella piccola chiesa dove lei gli mostrò gli affreschi che ne decoravano le pareti. Più tardi lo riaccompagnò alla stazione e si salutarono certi di rivedersi il giorno dopo a Milano.

Un'altra volta, volendo mostrargli la sua città, quella dove lei era nata e cresciuta, e come fosse bella,

adagiata com'era sulle rive del lago Ceresio e circondata dalle montagne, lo portò sulla cima del Sighignola dal quale si godeva una splendida vista. Amir non aveva il permesso di soggiorno, quindi non poteva andare all'estero, nemmeno in Svizzera, e questo era l'unico modo – per il momento – di potergliela mostrare.

Tempo dopo Amir riuscì, non si sa bene in che modo, a procurarsi un'automobile. Diceva di averla avuta in prestito da un amico, in realtà la usava sempre lui, quindi cos'era? Una sorta di regalo, un prestito, o cosa? Clara inizialmente non capiva, gli domandava «Ma l'hai comprata? O è un prestito? Gliela devi restituire?» Poi capì, quando conoscendolo più a fondo scoprì il senso di solidarietà che esiste tra gli africani: se uno di loro ha bisogno di aiuto, c'è sempre qualcuno pronto a dargli una mano. E non è perché sono espatriati, come si potrebbe pensare, piuttosto perché in Africa il gruppo sociale è molto importante. Amir le spiegò che il suo

paese, la Costa d'Avorio, esiste ufficialmente come nazione solo dall'epoca coloniale, intorno al 1800; prima esistevano gruppi etnici provenienti dalle regioni intorno: i Kru dalla Liberia, i Senoufo e i Lubi dal Burkina Faso e dal Mali, gli Akan e i Baoulé dal Ghana, i Malinke dalla Guinea. Lui stesso aveva origine ghaniana, e si riconosceva più in questo popolo che come ivoriano 'tout-court'. Le raccontò che nei villaggi africani non esistono confini, barriere, recinzioni, questo è mio e questo è tuo. Tutto è di tutti, e chiunque può servirsene. Sua madre, le disse, teneva fuori di casa un grande orcio di terracotta per l'acqua, con un mestolo appeso sul lato, e chiunque passava da lì poteva servirsene per dissetarsi. E non si troverà mai un africano in difficoltà vivere da solo, c'è sempre qualcuno pronto ad accoglierlo nella sua casa, a dargli un letto dove dormire, un piatto dove mangiare.

Quindi lui aveva chiesto aiuto e aveva ricevuto.

Una vecchia Audi, piuttosto malandata e con la marmitta che sputava e tossicchiava ogni volta che l'accendeva, nondimeno viaggiava e gli permetteva di andare a trovarla la sera a casa sua, fuori Milano.

Lei lo sentiva arrivare già da lontano, la raggiungeva spegnendo il motore a pochi metri dalla sua casa per non farsi sentire, dopo che presumeva i suoi figli fossero andati a dormire, «Perché» diceva «tu sei ancora una donna sposata e non voglio che i tuoi figli pensino che stai commettendo adulterio.» Lei rideva, per lei era una mentalità antiquata, e anche per lui forse lo era, perché viveva nel mondo di oggi e si rendeva conto che, soprattutto in occidente, si erano superate queste tradizioni e anche per le donne c'era più libertà. Però era anche una persona molto corretta e soprattutto discreta, rispettosa degli altri. Così lei lo accettava, anzi le piaceva in fondo che lui provasse rispetto per i suoi figli e per l'uomo che era il loro padre. Lo amava anche per

questo.

Quando Amir ebbe qualche soldo in tasca, decise di cambiare quella marmitta rumorosa, anche per non rischiare di essere fermato e prendere multe. Clara ebbe modo così di scoprire che là fuori c'era un altro mondo, diverso da quello che lei aveva sempre conosciuto, quello nel quale era stata cresciuta dalla sua famiglia medio-borghese svizzera, diverso da quello che aveva conosciuto con il marito, che chiamava l'elettricista anche per cambiare una lampadina fulminata. «Perché» diceva «ognuno deve fare il suo mestiere, e io non sono un elettricista, né un giardiniere o un idraulico.» E se la sua auto aveva un problema, la si portava in officina.

Amir invece la portò in giro dai vari sfascia carrozze dell'hinterland milanese, alla ricerca di una marmitta sana, o di altri pezzi di ricambio per la sua vettura. Erano grandi spazi in genere fuori città, nei dintorni di Milano e anche di Torino, dove ogni tanto

Amir si recava per i suoi commerci. Cimiteri di automobili, che un tempo erano splendenti e nuove nelle loro carrozzerie brillanti, mentre ora arrugginivano tristemente sotto la pioggia. Tutto intorno si vedevano grandi cumuli di pezzi di macchine, qua batterie, là cerchioni per le ruote, poi portiere, maniglie e più in là ancora molti parabrezza. Una confusione ordinata, un vero e proprio mercato dell'usato a cielo aperto. In una baracca di legno il titolare teneva i pezzi più piccoli, e c'era un via-vai continuo di persone che entravano a cercare qualcosa e uscivano con qualche pezzo di ricambio fra le mani.

La cosa interessante era che bisognava conoscere il modello della vettura per cui si cercava quel dato pezzo, e Clara, per la quale un'automobile era una casa viaggiante su quattro ruote, scoprì che per ogni auto c'erano molte versioni, e di conseguenza molti pezzi diversi dello stesso oggetto. L'Audi di Amir era piuttosto

vecchia, e non fu facile trovare una marmitta che andasse bene, furono costretti a visitare molti sfascia carrozze prima di trovarla. In seguito uno dei soliti 'amici', che lavorava presso un'officina meccanica, provvide a sostituirla la sera dopo aver terminato il suo lavoro.

La burocrazia

Amir stava cercando di ufficializzare la sua posizione in Italia: era entrato con un semplice visto turistico, proveniente dalla Francia, ora però aveva deciso di fermarsi e quindi aveva bisogno di un permesso di soggiorno e di lavoro. In quel periodo non c'era un bel clima per gli stranieri in Italia, erano i tempi del governo di D'Alema, e poi di Berlusconi, della destra italiana sempre più forte e determinata a rendere la vita difficile a chi italiano non era. Questi personaggi stavano mettendo in atto disegni di legge che tentavano di bloccare l'afflusso degli immigrati cosiddetti del terzo mondo. Fuori dalle caserme dei Carabinieri, dove rilasciavano i permessi, c'erano lunghe file di disgraziati che già dal primo mattino aspettavano di poter entrare, sperando nella buona sorte. Alcuni si organizzavano perfino per passare lì la notte, munendosi di coperte e

cartoni e accampandosi sul marciapiede per essere fra i primi a poter entrare.

Anche Amir era fra questi poveretti, e ogni sera tornava da Clara, scoraggiato e stanco, raccontandole le difficoltà: lo sportello già chiuso, la fila a quello sbagliato per mancanza di indicazioni precise, il documento incompleto, la marca da bollo mancante, e via dicendo. Affermava che tutto ciò che un emigrato doveva fare di burocratico, rispetto a un italiano gli costava il doppio: le marche da bollo da apporre ai documenti, il numero di fotografie, i certificati in varie copie; insomma tutto congiurava per far spendere soldi a queste persone che già di soldi ne avevano ben pochi. Clara riteneva tutto questo una vera ingiustizia, e non riusciva a comprenderne il senso logico. Il problema principale era che senza un lavoro, senza un contratto, difficilmente Amir avrebbe ottenuto un permesso di soggiorno. Chiese a Clara se lei fosse disposta ad

assumerlo nel suo negozio, tanto per dargli un contratto se pur finto; Clara, pur con dispiacere, rifiutò. Gli spiegò che il suo laboratorio non le dava da vivere abbastanza, non guadagnava a sufficienza da giustificare l'assunzione di qualcuno, e temeva di incorrere in quale sanzione penale. Cresciuta in una nazione dove, in genere, le regole sono rispettate, anche come carattere non voleva rischiare di fare qualcosa d'illegale che avrebbe potuto procurarle dei guai. Si sentiva anche responsabile verso la sua famiglia, i suoi figli, e non voleva correre rischi di mettere la loro tranquillità a repentaglio.

Amir venne a sapere, parlando con altri suoi connazionali, che esistevano persone che per soldi erano disposti a dichiarare il falso, offrendo loro un finto contratto di lavoro. Un imbroglio, ovviamente, che in ogni caso permetteva a molti stranieri di ottenere il sospirato permesso. Si sa, al mondo esistono sempre i

furbi, persone che cercano di ricavare un guadagno dalle disgrazie degli altri. E Amir fu tra coloro che ne poterono beneficiare. Fu così che una sera arrivò in atelier sventolando un pezzo di carta che gli permetteva di vivere e lavorare in Italia. Clara non volle sapere troppo come se lo fosse procurato, era felice che avesse risolto e tanto le bastava. Ora era certa
che lui sarebbe rimasto e potevano guardare nuovamente avanti, verso un futuro che per un certo tempo li avrebbe visti camminare insieme.

Adesso Amir poteva finalmente cercare un lavoro per guadagnare e mantenersi. Era uno spirito libero, non avrebbe mai potuto lavorare sotto altri, lui era fatto per essere padrone di se stesso e della sua vita. Sognava di poter commerciare in arte africana, dato che ne era esperto, nondimeno un negozio era fuori questione, pensava piuttosto ad una bancarella nei vari mercati di antiquariato. Si diede quindi da fare per cercare di

subentrare in un posto in quello cittadino, acquistando il diritto per un banco. A Milano c'è un mercato tradizionale molto famoso, la 'Fiera di Sinigaglia' (o Senigallia), è un mercato storico che esiste fin ai primi anni del '900, e dove si può trovare di tutto, veramente di tutto. Un mercato delle pulci, una sorta di grande rigattiere all'aperto. Era molto difficile riuscire a trovare una bancarella libera, perché chi ce l'ha se la tiene stretta, e chi voleva cessare l'attività chiedeva molti soldi per cedere il suo posto, in pratica una 'buonuscita'.

Dopo aver sparso la voce nel giro dei mercanti con la speranza che qualcuno volesse cedere la licenza, nel frattempo Amir iniziava ad organizzarsi procurandosi la merce da vendere. Voleva commercializzare in arte africana, pezzi antichi, ovviamente, e oggetti di artigianato, meno preziosi e costosi, per avere più possibilità di guadagno. Partì quindi per la Costa d'Avorio e il Mali, dove aveva amici e contatti, per

procurarsi la merce. Ritornò dopo un mese, ricco di mercanzia che aveva acquistato da un grossista del suo paese in cambio della promessa di una certa fornitura di scarpe italiane. In pratica un baratto, scarpe contro artigianato locale. Non aveva nessun contratto scritto, e Clara si chiese se non si fosse fidato troppo dei suoi connazionali, ma lui la rassicurò. Le spiegò che gli africani non si fidano dei documenti, perché «ciò che è scritto si può facilmente falsificare.» Invece una promessa sancita da una stretta di mano è sacra e immutabile. Una logica che noi occidentali stentiamo a comprendere, che rappresenta proprio il contrario di ciò che da noi è la regola. Senza un contratto, senza pezzi di carta scritti e firmati, per noi non esiste alcuna garanzia.

A Napoli

Era ormai giunta l'estate e Clara aveva chiuso il laboratorio per la stagione estiva. Milano in estate si svuotava, i corsi erano terminati, gli allievi tutti in vacanza, e il caldo estivo è nocivo per l'argilla, che ha bisogno di umidità. Quando Amir le disse che doveva andare a Napoli per acquistare scarpe e borse e organizzarne la spedizione verso l'Africa, lei si offrì di accompagnarlo.

Non era mai stata in quella città, e pensava di farsi una piccola vacanza turistica. Che illusa! Non aveva ancora capito che con Amir niente poteva essere considerato 'semplice'.

Infatti, giunti a Napoli in macchina si incontrarono alla stazione con un suo amico, un connazionale che viveva in quella città da molti anni e che sapeva come

muoversi in quel sottobosco ufficioso ai limiti della legalità. La stazione dei treni, lì come ovunque, è il luogo di ritrovo per eccellenza di tutti i popoli che si muovono nel mondo. È facile da trovare, ogni grande città ne ha una, se fa freddo o piove ci si può rifugiare facilmente all'interno, e ha spazi dove riposarsi senza dar fastidio a nessuno.

Anche il suo Amico quindi si trovava lì ad attenderli, e fatte le dovute presentazioni indicò a Clara la strada da seguire. Lei era frastornata dal traffico e dalla mancanza di regole stradali, sembrava che chiunque guidasse come voleva: i semafori esistevano solo per bellezza, gli stop erano solo dei segni bianchi sull'asfalto, per non
parlare dei sensi unici e altri divieti, che erano tranquillamente ignorati. L'Amico la sollecitava «vai, vai» quando lei rispettosa si fermava a un semaforo rosso, ad uno stop, «fai come gli altri, vai» la incitava

lui. E lei allora... andava, con mille preghiere mormorate fra i denti, e speranza che qualcuno da lassù proteggesse loro e la sua vettura. L'Amico le fece poi lasciare l'automobile in un garage in zona di sua conoscenza, raccomandandole comunque di togliere gli oggetti in vista come pure i documenti della vettura, e di portarli con sé in borsa.

Lasciata l'auto si incamminarono a piedi, i due uomini insistendo per tenere Clara in mezzo a loro, come a proteggerla, e raccomandandole continuamente di tenere ben stretta la borsetta che portava comunque a tracolla. Una precauzione necessaria in quella città dove l'anarchia sembrava essere la normalità. Arrivarono in una bella strada elegante, il corso principale, con bei negozi su entrambi i lati. Clara avrebbe voluto fermarsi ogni passo per ammirare le vetrine, ma dopo pochi metri l'Amico svoltò a un angolo e prese una via laterale, fermandosi davanti ad un portone che aprì per farli

entrare, e poi giù per una scala, un lungo corridoio, e infine in un grande locale dove si aggiravano già diverse persone.

I locali in realtà erano più di uno, strapieni di scaffali alti fino al soffitto, dove erano esposte numerose file di borse e borsette di ogni genere, avvolte in buste di plastica che rendevano il tutto assai irreale. A prima vista sembravano tutte grandi firme: *Louis Vuitton, Krizia, Timberland, Coccinelle, Desigual* ecc. Solo a una seconda occhiata si poteva cogliere un piccolo particolare diverso, una lettera aggiunta o sostituita, così che il *Vuitton* diventava *Voitton*, *Samsonite* era *Semsonite* e via dicendo. In quel mondo del falso d'autore ci si poteva perdere, e di luoghi simili ce n'erano molti, a detta dell'Amico che sapeva tutto. E frequentati anche da carabinieri e poliziotti, a sentir lui, che chiudevano un occhio pur di risparmiare pure loro e fare bella figura con le proprie mogli e fidanzate.

Fatte le scelte del caso, firmato l'ordine d'acquisto e presi accordi per la spedizione, Amir e l'Amico le dissero che ora sarebbero andati fuori città per le scarpe; con il solito patema d'animo per la salvezza della vettura e della propria vita, ripresero l'auto e uscirono dalla città, ritrovandosi nella campagna intorno Napoli. Una bella campagna ondulata, con prati coltivati e boschi più in lontananza, e casette qua e là a punteggiare il territorio come su una tela dipinta. Un paesaggio bucolico, che faceva scordare di essersi lasciati alle spalle da poco il caos e il rumore del traffico napoletano.

Arrivarono infine alla fabbrica di scarpe, e lì nuovamente un altro mondo si aprì davanti agli occhi di Clara. Quantità indescrivibili di ogni tipo di scarpe riempivano un grandissimo capannone: sandali e sabot, stivali più o meno alti, scarpe con tacchi vertiginosi o ballerine, mocassini e sportive. Odore di cuoio e colla impregnava l'aria e toglieva quasi il fiato. Amir iniziò a

scegliere fra vari modelli per donna, tutti molto lussuosi e certamente appariscenti, di sicuro non di gusto italiano, e soprattutto enormi. Clara si stupì nel vederlo scegliere misure dal numero quaranta in su: «Ma che piedi hanno le donne africane?» «Grandi,» le rispose lui, «molto grandi.» Strano, lei non ci aveva mai fatto caso.

Amir trascorse diverso tempo a scegliere vari modelli e poi a discutere con il proprietario, contrattando i prezzi e accordandosi per la consegna. L'Amico lo rassicurò dicendogli che anche lui avrebbe presieduto alla spedizione con il container. Così alla fine firmarono il contratto e Amir pagò gli acquisti – con quali soldi si chiese Clara fra sé e sé... tornando subito però con il pensiero alla solidarietà africana e accettando di non voler sapere.

Finalmente la trattativa terminò e poterono tornare a Napoli. L'Amico ci teneva a far vedere il bello della 'sua' città alla straniera, come Clara era considerata, e le

mostrò il lungomare, e poi il famoso stadio di calcio, non immaginando che niente potesse interessarle di meno, a lei che il calcio proprio non piaceva per niente! Lui asseriva che africani e napoletani sono una cosa sola, capaci di comprendersi a vicenda e di arrangiarsi là dove lo Stato non arriva, furbi e smaliziati, comunque dotati di un grande cuore, e per questo lui affermava di trovarsi così bene a vivere in quella città. E in cuor suo Clara dovette dargli ragione. Ora che conosceva meglio gli africani e il loro modo di vivere riconosceva che c'era in effetti una certa somiglianza fra questi due popoli. Entrambi praticavano l'arte di arrangiarsi, condividevano una certa furbizia innocente, sapevano vivere sempre al limite delle regole, trovando dentro di sé la ragione per giustificare i propri atti.

 Passeggiarono per le vie del centro, e l'Amico insistette nuovamente affinché lei stesse in mezzo a loro e tenesse ben stretta la borsetta, possibilmente a tracolla.

Evidentemente quindi, pur considerandosi loro fratello, non si fidava troppo di questi suoi cosiddetti 'connazionali'. Più tardi l'Amico li lasciò dovendo tornare dalla sua famiglia e forse ad altri traffici, e Amir la portò a mangiare la famosa pizza napoletana in un piccolo locale che lui gli aveva suggerito. Terminata la cena, andarono in piccolo albergo vicino alla stazione, dove si aggiravano strani personaggi un poco inquietanti. Clara non si sentiva tanto a suo agio, tuttavia doveva fare buon viso e accettare la situazione. Amir non poteva certo permettersi un grande Hotel.

Sdraiata sul letto non riusciva ad addormentarsi, ripensava a quella strana giornata, a quel mondo che le era così sconosciuto – anche se ne aveva sentito parlare, ovviamente – un mondo sotterraneo, abusivo, illegale certamente, che comunque dava da vivere a molte persone; a quella città così caotica e disordinata, dove le strade e la circolazione sembravano vero far-west.

Nata e cresciuta nella pulita e ordinata Svizzera e poi vissuta sempre nel nord Italia, in una famiglia borghese che l'aveva sempre protetta, non aveva mai toccato con mano altre realtà così diverse da quelle che conosceva. Si domandava fino a che punto fossero da condannare queste persone che cercavano, pur nell'imbroglio e nell'illegalità, di guadagnare e mantenere se stessi e le proprie famiglie. In una nazione dove lo Stato era assente, si poteva forse giudicare chi cercava di arrangiarsi? Francamente lei non se la sentiva di disapprovare, pur non accettando per se stessa una scelta simile.

Il mattino dopo si accorse di aver trascorso, tutto sommato, una notte tranquilla, e scese più serena a gustarsi un'ottima colazione con tanto di sfogliatelle fresche. In ogni caso era già tempo di rientrare, anche perché aveva intenzione di fermarsi lungo la via per salutare degli amici in Toscana.

La collaborazione

Grazie ai suoi traffici d'import & export con l'Africa, e ai suoi contatti, Amir riuscì a rilevare una bancarella al mercato di Senigallia e anche una nel mercato di antiquariato che si teneva la domenica in una cittadina dell'hinterland milanese. Acquistò anche un grande e malridotto furgone, per il quale sarebbe spesso tornato a visitare gli sfascia carrozze per cercare pezzi di ricambio, sul quale trasportare la merce per il mercato, e che durante la settimana avrebbe utilizzato per svuotare cantine e soffitte di chi doveva liberarsi di vecchi mobili o traslocare. Così recuperava dei soldi spesi per l'acquisto. La sua vita stava finalmente prendendo un ritmo più regolare e sicuro.

Un giorno entrò nel laboratorio di Clara e le mostrò uno strano oggetto, a lei sconosciuto. Era una

sorta di cilindro in terracotta, conico, più stretto in alto e più largo verso il basso, forato all'interno lungo tutta la sua lunghezza, molto liscio al tatto. È un 'chillum'» le spiegò lui in risposta alla sua domanda su cosa fosse «serve ai ragazzi per fumare. Saresti capace di farne di uguali?» le chiese ancora.

Clara rifletté, ragionando su come si poteva costruire un oggetto simile. Era troppo piccolo per realizzarlo al tornio; anche con la tecnica dei 'colombini', come si costruiscono i vasi, era impensabile; si poteva provare a procedere come quando si stende la pasta sfoglia, tirare l'argilla con il matterello e poi arrotolarla come per fare un tubicino, ma poi come forarlo nel suo interno in modo regolare?
Insieme, la sera quando gli allievi e i clienti se ne erano andati, entrambi si fermavano in laboratorio oltre l'orario di chiusura per tentare diversi metodi, senza però arrivare a una soluzione.

Inoltre Clara era restìa a entrare in questa produzione: lei che aveva sempre messo in guardia i suoi figli dall'uso di droghe, e che non vedeva di buon occhio nemmeno il fatto di fumare sigarette, provava disagio temendo di mostrarsi incoerente. Tuttavia Amir insisteva, diceva «li faccio io, tu trovami solo il modo per farli, poi ci penso io.» Aveva notato che al mercato c'erano diverse nuove bancarelle che proponevano questi oggetti, e sosteneva che ne vendessero molti, facendo 'un sacco di soldi'. La cosa lo ingolosiva, ovviamente, anche perché sperava così di arricchire e diversificare la sua mercanzia per avere più possibilità di guadagno.

Un sabato Clara raggiunse Amir al mercato, che affidò il banco all'amico che lo aiutava, e insieme presero a girare per le bancarelle, fermandosi ogni volta che ne vedevano una che vendeva questi oggetti. Li prendevano in mano facendo finta di nulla, li studiavano, confrontandoli con i loro tentativi, che erano assai

distanti da quei risultati. Clara non osava chiedere ai proprietari del banco – tutti alternativi e hippy – come li avevano costruiti, e cercava di arrivarci da sola.

Si sa, due cervelli sono meglio di uno, così un giorno Amir, osservando degli stampi in gesso che Clara si era costruita per avere delle forme, pensò che forse se ne potevano costruire anche per i 'chillum'. All'interno di questi si sarebbe poi colata dell'argilla liquida; il gesso avrebbe assorbito l'acqua in eccesso e una volta che la creta avesse ripreso la sua consistenza semi-solida si sarebbe estratto il manufatto pronto. In effetti sembrava essere una buona idea, e cominciarono quindi a costruire delle forme in gesso. Era complicato: prima di tutto bisognava pulire per bene il tavolo dove lavorare e togliere tutti gli oggetti in argilla nelle vicinanze, perché il gesso non doveva venire in contatto con la creta, a scapito di rotture in fase di essiccazione e cottura di quest'ultima. Si versava quindi il gesso in polvere in

un secchio contenente dell'acqua, riparando bocca e naso con mascherine protettive per non respirarlo. Una volta mescolata la miscela si versava in stampi che Amir aveva già preparato partendo da una matrice positiva, ottenendo delle sorte di 'scatolette' rettangolari di varie misure. Queste forme erano molto fragili e si rompevano per un nonnulla. Bisognava anche lavorare in fretta, in quanto il gesso si rassoda velocemente, e furono molti gli stampi che finirono cestinati. Bene o male riuscirono comunque a produrne una discreta quantità. Rimaneva nondimeno sempre il problema di come fare il buco interno nel 'chillum'.

Provarono allora a inserire al centro una bacchetta, che veniva poi tolta prima che l'argilla seccasse del tutto, lasciando al suo interno un buco. Che era cilindrico però, non conico. Allora Amir pensò di costruire lui delle bacchette coniche, e provarono in questo modo, che sembrava funzionare. Grazie alla sua formazione di

scultore conosceva il legno e sapeva come trattare questo materiale; per lui fu facile intagliarne alcune, scegliendo anche differenti qualità di legno; tuttavia nessuna di queste era sufficientemente liscia: pur levigandone la superficie con la carta vetrata più sottile, questa rimaneva sempre troppo irregolare e ruvida. Bisognava pensare ad altro.

Nei suoi giri settimanali per traslochi Amir aveva scoperto una ditta che lavorava la plastica, e chiese che gli preparassero dei prototipi conici con questo materiale. Era sicuramente più liscio del legno, sarebbe stato perfetto. Portò quindi degli esempi da lui realizzati, spiegò come voleva risultassero, e ne fece preparare una certa quantità in varie misure. Questi funzionarono, e Amir iniziò una produzione in grande.

Clara nel frattempo si era trasferita a vivere a Milano, dove i figli frequentavano liceo e università, e aveva trovato un appartamento vicino sia al suo

laboratorio sia al palazzo dove viveva Amir, quindi la sera poteva fermarsi anche dopo l'orario di chiusura del negozio o tornarci dopo cena. Fattasi coraggio aveva raccontato ai figli a cosa stava lavorando con Amir, e si era presa le loro risate di scherno e le prese in giro, perché li aveva tormentati con la paura della droga, dei centri sociali che loro frequentavano di quando in quando, di tutto quel mondo che in fondo a lei era sconosciuto e pareva minaccioso. In quel periodo si sentiva molto parlare anche di eroina, ed erano molti i giovani che cadevano preda di quella piaga, illudendosi di trovare una soluzione ai propri problemi, incappando purtroppo spesso nella morte. Ovvio che Clara si facesse scrupolo nel far sapere loro che ora realizzava, coinvolta da Amir, degli oggetti che avevano a che fare con la droga. Per fortuna i suoi figli erano intelligenti e senza preconcetti, e dopo averla bonariamente presa in giro l'assolsero di buon grado.

Con il cuore più leggero aveva quindi acconsentito ad aiutare Amir prestandogli lo spazio e il materiale. Solo chiedeva, quando erano presenti gli allievi che frequentavano i suoi corsi, di nascondere le forme esposte sugli scaffali; temeva che avrebbero potuto anche rinunciare al corso, e lei aveva bisogno di quel guadagno extra.

Amir non era ancora soddisfatto, perché aveva visto al mercato che altri venditori avevano iniziato a vendere 'chillum' colorati e non più solo in terracotta. Le chiese allora se si potevano colorare anche i suoi, e lì sorse un ulteriore problema per la ceramista Clara. Come colorarli? con ossidi e cristallina? con smalti? Solo all'esterno ovviamente, poi come cuocerli, viste le piccole dimensioni della base di questi oggetti, che dovevano essere posizionati in piedi, verticalmente, senza che lo smalto si attaccasse alle piastre del forno? Insomma, un nuovo rebus da risolvere.

Fu un periodo molto vivace, con Amir che ogni giorno se ne usciva con una qualche idea per migliorare la produzione, e Clara che bene o male si era fatta coinvolgere dalla faccenda e lo affiancava come poteva. In fondo era una sfida anche per lei, trovare il modo perfetto per creare questi piccoli oggetti. Era pur sempre una ceramista! E Clara amava le sfide e mettersi alla prova, era nel suo carattere cercare sempre nuove strade da percorrere.

Quando questa produzione iniziò a diventare troppo imponente, lo spazio nel piccolo laboratorio non fu più sufficiente. Si ricordò allora che quando aveva preso in affitto il negozio, di proprietà di una coppia mista italo-cinese che abitava nello stesso palazzo, le era stato detto che c'era anche una cantina a disposizione. Andò quindi a parlare con i proprietari, lei una robusta signora italiana dalla lingua facile, chiacchierona e simpatica, che spesso entrava nel negozio a salutarla per

fare quattro chiacchiere. Il marito un cinese magrolino, piccolo e curvo, che era scappato dalla sua nazione durante la rivoluzione. Al contrario della moglie era taciturno, parlava poco e male italiano, tuttavia era lui che decideva tutto e teneva i cordoni della borsa.

Il cinese comunque le disse che sì, poteva usare la cantina senza problemi, e così lei e Amir andarono a darle un'occhiata. Era da sistemare, pulire, arieggiare, e bisognava metterci un tavolo e qualche scaffale, cose che per Amir non era un problema risolvere. Si mise al lavoro di buona lena, spazzò e lavò per terra e stese poi dei 'pallet' in legno per isolare il pavimento in cemento e non sentire troppo freddo; passò una mano di tinta sulle pareti e alla fine la piccola stanza sembrava quasi vivibile. Vi portò un tavolo e una sedia, una stufetta per i giorni più freddi, una piccola radiolina per tenersi compagnia, delle lunghe assi appese alle pareti sulle quali disporre le sue forme, e riprese subito la sua

produzione. Dai tempi che i suoi bambini erano piccoli, Clara aveva conservato un interfono per ascoltare da una stanza all'altra il sonno dei bimbi e intervenire in caso di bisogno. Provò a tenerne uno in laboratorio e l'altro lo diede ad Amir, che quando scendeva in cantina lo accendeva. Così se avevano bisogno di dirsi qualcosa potevano parlarsi senza dover salire o scendere uno dall'altro.

La casa

Amir non aveva mai voluto che Clara andasse nella stanza dove viveva, lì nel quartiere a pochi passi dal suo laboratorio. Si vergognava di quel piccolo buco dove era costretto a vivere, sapeva che lei era abituata a ben altro. Invece per Clara non era un problema, e quando lui le disse che il padrone di casa voleva ristrutturare tutte le stanze sottotetto, che affittava per una cifra per altro esosa a poveri immigrati, e avrebbe dovuto cercare alloggio altrove perlomeno durante i lavori, lei insistette per aiutarlo a sgomberare.

Dopo essere saliti con l'ascensore fino all'ultimo piano del palazzo, si doveva salire a piedi ancora una rampa di scale arrivando alle soffitte, e proseguire lungo un corridoio sul quale si affacciavano diverse porte.

Dietro ognuna di queste c'era una stanza, o al massimo due, dove vivevano altri immigrati come lui. In fondo al corridoio sulla destra c'era il piccolo bagno - lì dove lui un tempo realizzava le sue bellissime statuine in legno – con solamente un piatto doccia, un piccolo lavabo e il water. Bagno che lui condivideva con altri tre suoi connazionali che abitavano in una stanza accanto alla sua.

Quando entrarono nella sua camera Clara rimase allibita e senza parole. Era piccolissima, come una cella di convento, su un lato c'era giusto lo spazio per una branda e un piccolissimo armadio malandato per i vestiti. Sull'altro lato, su un ripiano era appoggiato un fornello a gas, accanto ad un piccolo frigorifero e di lato un tavolino pieghevole e una sedia. Sul fornello c'erano un paio di pentole, e su un ripiano due piatti, qualche bicchiere e alcune posate. Un piccolo armadietto appeso conteneva il poco cibo in scatola: pelati, sale, zucchero,

pasta. In fondo, di fronte alla porta, una finestrella si affacciava sul cielo e sui tetti di Milano. La stanza era veramente piccola e misera, nondimeno pulita e in ordine.

Amir l'invitò a sedersi sull'unica sedia e le chiese se gradiva qualcosa da bere. Nella sua povertà voleva dimostrarsi comunque accogliente e generoso. Una volta di più Clara si vergognò di far parte di quella nazione, dove persone senza scrupoli sfruttavano il bisogno degli immigrati per fare soldi e guadagnare. Amir le disse che pagava ben trecentomila lire al mese per quella stanza. Forse a un estraneo sembreranno poche, eppure per lui che a fatica ne aveva diecimila in tasca erano uno sproposito. E soprattutto non erano proporzionate allo spazio affittato: soffitte che il proprietario aveva sistemato alla bell'e meglio, rese indipendenti una dall'altra e spacciate per abitazioni.

Tempo dopo Amir avrebbe avuto un problema con

quell'uomo, che lo accusava di non aver pagato una o più mensilità di affitto. Per fortuna Clara era stata presente allo scambio di soldi, Amir aveva incontrato il proprietario nel suo negozio, e il pagamento - in contanti - era avvenuto sotto i suoi occhi. Così quando questo farabutto lo chiamò in giudizio in tribunale, perché Amir non voleva accettare, giustamente, lo sfratto, lei si recò davanti al giudice per testimoniare. L'aveva fatto con piacere, malgrado si sentisse a disagio perché era la prima volta che era chiamata in Tribunale, se si escludeva il divorzio. L'atteggiamento di quell'essere – che faticava a chiamare 'signore' – la disturbava profondamente e non voleva che l'avesse vinta lui. E, infatti, il problema rientrò, il giudice accettò la sua testimonianza e concluse la controversia con un accomodamento per entrambe le parti.

Amir volle poi farle conoscere i suoi amici vicini di abitazione: Chaga dalla Nigeria e Kojo dal Ghana,

che condividevano una stanza di poco più grande della sua. Chaga era alto e magro, uno spilungone, molto scuro di pelle, parlava italiano misto all'inglese, e lavorava in fabbrica. Il sabato e la domenica aiutava Amir con il mercato. Era molto gentile e rispettoso, non molto giovane, e raccontò a Clara che in Nigeria aveva una moglie e dei figli, ed era per loro che era venuto in Italia, per poter offrire loro una vita migliore. Ogni mese mandava loro dei soldi per aiutarli, e sperava di poter presto ritornare a casa e vivere con la sua famiglia.

Kojo invece era più giovane, parlava italiano meglio di Amir e lavorava anche lui in fabbrica fuori Milano. Amava divertirsi, andare in discoteca e flirtare con le ragazze italiane. Era sempre allegro e divertente, rideva con facilità ed era anche un bellissimo giovane uomo. Dopo che l'ebbe conosciuta ogni tanto rientrando dal lavoro si fermava anche lui a salutarla in negozio, a fare quattro chiacchiere; la faceva ridere, le raccontava

delle sue serate in discoteca dove si recava per cercare possibili fidanzate. Una sera le chiese perfino se lei volesse uscire una volta con lui. Clara gentilmente gli disse no, che non era il caso, che lei voleva bene ad Amir e stava con lui, e che oltretutto lui era molto più giovane e poteva trovarsi tante fidanzate quante voleva. Lui allora provò a fare la corte alla sua figlia maggiore, che ogni tanto passava in laboratorio. Era una bella ragazza con uno splendido sorriso che incantava chiunque la incontrasse; Clara non si stupì quindi quando lei ridendo glielo raccontò. Le due donne rimasero a lungo a parlarne e a riderne, dicendosi di quanto diversi fossero gli uomini africani da quelli italiani.

A Milano Amir aveva poi anche un altro amico, detto 'Vieux', proveniente dal Mali. Era venuto in Italia molti anni prima di Amir, e pur avendo un diploma come ottico lavorava come portiere di notte in un hotel in città, ed era fidanzato con una ragazza italiana. Si recava

spesso in Mali per accompagnare gruppi di turisti, e faceva anche del commercio, importando oggetti d'arte che poi rivendeva a qualche antiquario in città. Avrebbe in seguito aiutato anche Amir a procurarsi molta merce per il mercato. Era disincantato e dotato di senso pratico, si capiva che sapeva come muoversi nel mondo, capace di cogliere le occasioni al volo. Amir era più ingenuo in quel senso, o forse era solo più timoroso di fare qualcosa di sbagliato o che potesse ferire gli altri. 'Vieux' era molto simpatico, e a Clara piaceva la sua compagnia. Pensava che la sua amicizia fosse importante per Amir, e si sentiva più tranquilla quando Amir iniziava qualche sua nuova impresa se sapeva che 'Vieux' era con lui e lo affiancava. Non aveva mai saputo il suo vero nome. Una volta glielo chiese ma era impronunciabile. Lui le spiegò che era lo stesso di suo nonno, tuttavia essendo questi la persona più anziana, per rispetto toccava a lui essere chiamato con il proprio nome. Al nipote spettava il

nomignolo 'vecchio', riferito al capo della famiglia.

Quando iniziò la ristrutturazione della cosiddetta casa di Amir, Clara gli offrì di trasferirsi da lei per quel periodo. Abitava nel quartiere, in un grande appartamento con due dei suoi figli, la maggiore essendo già indipendente. Lui inizialmente tentennò, era talmente abituato a vivere da solo e soprattutto era così discreto che temeva sempre di essere invadente. Tuttavia Clara e anche i suoi figli lo rassicurarono, e alla fine accettò, ben contento di avere un tetto sulla testa. Lui, che era un solitario di natura, gradiva ogni tanto la confusione di quella casa, le chiacchiere e le risate, e il suo italiano stava faticosamente migliorando, anche se con Clara continuavano a parlare in francese. Di colpo si era ritrovato a vivere in una famiglia, con due adolescenti e due gatti, musica tutto il giorno e discussioni intorno alla tavola, lavatrici sempre in funzione, montagne di piatti da lavare. Si era saputo adattare, consapevole anche che

non sarebbe stato per sempre, e quando aveva comunque bisogno di ritrovare la sua solitudine, tornava alla sua cantina.

Per ripagarla della sua gentilezza, ogni tanto si offriva di cucinare lui, e le insegnava i piatti della sua tradizione. Nel negozio di alimentari del quartiere cinese dove vivevano si trovavano tanti ingredienti che si usano anche nella cucina africana; Amir e Clara vi si recavano insieme e lui le spiegava per cosa si usavano certi alimenti che lei proprio non conosceva.

Le banane, per esempio, più grandi e dure, con la buccia verdastra. Tagliate a grosse fette e poi fritte in padella, condite in seguito con lo zucchero diventavano un dolce dessert. E poi il couscous, come lo preparavano nel suo paese. Chiese una grande pentola nella quale mise a cuocere delle verdure, cipolle e altre spezie, con un paio di scatole di passata di pomodoro, e dopo un certo tempo vi aggiunse del pollo a pezzetti. A parte

aveva già fatto rinvenire il cous-cous al vapore e messo da parte al caldo. Spiegò che questa ricetta si poteva fare con il pollo oppure con il pesce, e che praticamente era il loro cibo quotidiano. Poi le insegnò anche a preparare la bevanda di cui era goloso da bambino, con il cous-cous, la panna, lo yogurt e il latte. Clara, che amava i cibi morbidi e dolci, l'apprezzò molto, mentre i suoi figli rimasero piuttosto indifferenti.

Nel periodo in cui Amir visse in casa sua, Clara ebbe conferma di quanti stereotipi fossero vittime gli africani; uno di questi che siano sporchi e puzzino. Amir si faceva come minimo due docce al giorno, ed era ossessionato dalla pulizia. Non usciva di casa senza prima spazzolarsi gli abiti, lucidarsi le scarpe, per le quali aveva un vero e proprio debole, ed era attento anche a lei: se appena la vedeva con della polvere di argilla o peli di gatto sugli abiti si precipitava a spazzolarla. «Non voglio che la gente ti guardi male e

pensi che tu sia sciatta» le diceva.

Amir era anche una di quelle tante persone che sembrano sempre chiedere scusa di essere al mondo, e a Clara questo faceva un po' dispiacere. Provava come un senso d'inferiorità per essere uomo di colore, consapevole che il suo essere 'nero' lo rendesse sempre ben visibile e identificabile, e che non ci fosse nulla che si potesse fare al riguardo. Sosteneva che gli altri stranieri bene o male si camuffano in mezzo agli occidentali, passando più inosservati. Un sudamericano, un arabo, perfino un cinese bene o male si mescola e non appare così evidente la sua provenienza. Un africano, o persona dalla pelle nera che sia, è comunque sempre ben riconoscibile e lui di questa realtà era fin troppo consapevole.

Tradizioni

Una manifestazione buffa che stupiva sempre Clara quando, trovandosi in giro per Milano con Amir, incontravano qualche suo amico o conoscente, erano i saluti. I due iniziavano in genere in questo modo:
«Buongiorno, come stai?»
«Buongiorno a te, sto bene grazie, e tu come stai?»
«Bene grazie a dio, e la tua donna?»
«Molto bene anche lei, grazie, e la tua?»
«Bene anche lei grazie a dio, e la famiglia?»
«Tutto bene, grazie a dio, e la tua famiglia come va?»
«Bene, e tuo padre? e tua madre? stanno bene?»
«Grazie a dio sì, e tuo padre? e tua madre? come stanno?»
«Tutto a posto, grazie a dio, e il lavoro, come va il lavoro?»

«Si va bene, e tu lavori? come va?»

«Va bene, grazie a dio»

E proseguivano fino a che avevano esaurito tutti i famigliari e i parenti, in un dialogo velocissimo e ovviamente a lei quasi incomprensibile. Dopo di che si salutavano e ognuno andava per la sua strada.

Clara le prime volte pensava che forse erano persone che non si vedevano da tempo, poi si accorse che non era così, quello era il loro modo abituale di salutarsi quando si incontravano. Amir le spiegò che in Africa salutare qualcuno vuol dire chiedergli come stanno i suoi parenti, quelli sani e quelli malati, i neonati e gli anziani, informandosi senza fretta di tutti, uno per uno, perché solo così, enumerando i propri vincoli di sangue, due conoscenti che si stringono la mano in mezzo ad una strada posso riconoscersi a vicenda e sapere di essere qualcosa più grande di sé. Gli africani non sono come gli occidentali, che quando s'incontrano

si chiedono frettolosamente «ciao, come stai?» e nemmeno ascoltano la risposta, neanche fossero individui separati da quel tutto che è l'universo intero. Veramente due mondi differenti, notava Clara ogni di giorno di più.

Con il passare del tempo, lei cercava si coinvolgere Amir nella sua vita artistica e culturale: lo aveva portato a vedere una bella mostra dove oggetti di arte primitiva, sia africana sia di altri continenti, erano affiancati a oggetti moderni che in qualche modo ne richiamavano le forme e i colori. Accanto ad una maschera della Nigeria c'era un'opera di Lorenzetti; due statue di legno indonesiane erano accanto ad una scultura di Melotti; una giara in terracotta cinese del 2500 a.C. con il suo decoro grafico richiamava un dipinto di Balla; il tutto a ricordare che l'immaginario collettivo umano è universale e travalica i secoli.

Un'altra mostra di sole opere africane, invece,

aveva offerto l'occasione ad Amir di spiegarle qualcosa di più sull'arte e sull'origine di certe maschere e statue, e che la loro cultura è intrinseca alla spiritualità. Molte di quelle opere, così come gli idoli antropomorfi, erano stati creati per riti funebri o per favorire la fertilità, per assicurarsi la benevolenza degli dei.

Con l'instaurarsi in quella parte d'Africa del Cristianesimo e dell'Islam, tutta quella spiritualità animista si perse e di conseguenza anche l'arte finì per assumere un valore più materialista.

Oltre alle mostre, Clara invitò Amir ad accompagnarla anche a qualche spettacolo di teatro. Fu così che lo portò a vedere la rappresentazione de 'Le baruffe chiozzotte' di Carlo Goldoni. Clara sapeva che era una commedia divertente e non troppo difficile da comprendere anche per chi era estraneo alla cultura europea. Quello che non sapeva, o a cui lì per lì non pensò, era che lo spettacolo sarebbe stato in dialetto

veneziano, che lei comprendeva perché aveva antenati veneti, ma non Amir che già faticava a capire l'italiano! Fu una serata fallimentare, anche se lui gentilmente non si lamentò e anzi disse che si era divertito. A Clara sembrò che più che altro lui avesse dormito...

Una sera fu il turno di Amir di mostrare a Clara le sue tradizioni africane: alcuni suoi amici l'avevano invitato a partecipare a una festa multiculturale organizzata dall'associazione africana. Si teneva in una grande sala in fondo ad un cortile, all'interno di un bel palazzo antico di Milano, nella zona della stazione Garibaldi. La sala era stata decorata con festoni colorati, un lungo tavolo creato con semplici tavole appoggiate su cavalletti era rivestito da tovaglie di colori e disegni differenti, e ricoperto di numerosi piatti contenenti varie pietanze, dalle quali provenivano profumi e odori sconosciuti, alcune sedie sparpagliate qua e là per chi desiderava sedersi. Lungo una parete alcuni giovani

percuotevano dei 'djembe' riuscendo ad ottenere una sorta di musica ritmata. C'erano già numerose persone, le donne agghindate con abiti tradizionali, molto colorati e vivaci, gli uomini invece in semplici pantaloni e camicie, e c'era una piacevole mescolanza d'idiomi: francese, inglese, italiano frammisti a suoni di altre lingue sconosciute. Clara curiosa si avvicinò al tavolo con il cibo e si fece spiegare da Amir cosa contenessero i vari piatti, tratti da diverse cucine tradizionali: ghanese, nigeriana, senegalese, ivoriana. La base era sempre un qualche cereale: riso, manioca, couscous, mais, mischiato a varie spezie più o meno piccanti, accompagnato da carne o pesce e da verdure. Grandi brocche colme di the di menta, di ibisco e di tamarindo, come pure del 'dolo', una specie di birra di miglio, provvedevano a dissetare i partecipanti.

Ai musicisti di 'djembe' e di 'bongo' si unirono presto altri strumenti: la 'kora', una specie di chitarra, e

la 'kalimba', una sorta di xilofono. La musica così si arricchì ulteriormente e stimolò i partecipanti al ballo. Alcuni uomini si unirono in cerchio e iniziarono una danza che sembrava imitare gesti battaglieri e di lotta, mentre delle donne si misero a battere le mani a ritmo producendo con la voce anche una sorta di canto o lamento.

Dopo poco anche gli altri spettatori, non solo africani, si unirono al ballo gettandosi nella mischia. Clara si godette lo spettacolo pur non avendo il coraggio di buttarsi nella gruppo, tanto più che nemmeno Amir si considerava un ballerino. Si accontentò così di guardare, assorbendo con gli occhi i movimenti, la grazia, l'armonia che ne scaturiva. La musica era molto ritmata, ripetitiva forse, ipnotica, e trasmetteva una grande energia ed era difficile rimanere fermi e indifferenti al suo ritmo. Fu per Clara una bellissima esperienza, e si augurò di poter partecipare ancora ad altre serate simili.

C'erano tuttavia due aspetti di Amir che un poco infastidivano Clara, e talvolta la facevano arrabbiare. Uno era il suo senso del tempo, il suo perenne essere in ritardo. Come le aveva spiegato a suo tempo, per gli africani il tempo non esiste, esso si crea nel momento stesso in cui si agisce. Forse per questo faticava a rendersi conto del tempo che impiegava per fare qualunque cosa. Spesso al mattino diceva a Clara cosa avrebbe fatto durante quella giornata, indicandole i posti dove si doveva recare. Lei allora gli spiegava che non sarebbe mai riuscito a fare tutto in un giorno, che quei luoghi erano troppo lontani fra di loro, e soprattutto che doveva tener conto del traffico. Lui rispondeva «*ah oui?*» un po' stupito, «*ah bon, mais je vais essayer quand même*» e ovviamente poi non riusciva a fare tutto quello che avrebbe voluto, e se ne stupiva pure! E di conseguenza arrivava sempre in ritardo.

Così come era successo in quel lontano primo

incontro per recarsi a Torino, Clara doveva sopportare mezzora e più di ritardo, cosa che per lei così puntuale era molto fastidioso e irritante. Inutile fu il gesto di regalargli un orologio, che Amir apprezzò e portò con orgoglio al polso, che a ogni buon conto non servì allo scopo. Clara iniziò allora a fissargli appuntamenti con largo anticipo, sperando in quel modo di riuscire a incontrarsi più o meno all'ora prevista. La cosa sembrò funzionare, e lei non dovette più attendere ore per vederlo finalmente apparire.

L'altro aspetto che Clara non gradiva erano le bugie. Lei non sopportava chi le mentiva, fosse anche per una buona ragione; preferiva sempre la verità a una bugia, e aveva educato in quel modo anche i suoi figli. Amir invece mentiva senza problemi, o meglio, spesso non le diceva le cose, le taceva e le nascondeva, o le abbelliva pensando forse che lei non avrebbe capito. Prima o poi, però, la verità veniva a galla, e Clara allora

si risentiva, si sentiva sminuita nella sua intelligenza, le sembrava che lui non avesse fiducia in lei. Amir le diceva di no, che non era così, che lui voleva solo proteggerla. Una questione che spesso li divideva, incapaci di comprendere uno le ragioni dell'altro. Con il tempo Clara capì che forse c'entrava anche l'orgoglio: Amir era fiero e teneva alla sua approvazione come uomo, così le taceva i suoi errori, i passi falsi, e in quel modo 'salvava la faccia' di fronte a lei.

Vacanze

Durante l'estate Milano si svuotava. La fiera di Sinigallia languiva nel calore dell'asfalto arroventato; i pochi coraggiosi che ancora resistevano e si presentavano il sabato con la loro bancarella, facevano assai pochi affari. La maggior parte di loro si trasferiva abitualmente nelle località balneari della penisola, dove la sera i turisti passeggiavano volentieri godendosi il fresco, girellando fra le bancarelle esposte sul lungomare.

Anche Amir, su suggerimento di alcuni compagni di mercato, si era organizzato per andare a passare l'estate in Versilia. Non certo per fare vacanza, s'intende, bensì per lavorare, esporre la propria mercanzia sul lungomare di una cittadina del luogo, e sperare in qualche buon affare. Lo accompagnava il suo amico

Chaga, che sempre lo aiutava il sabato alla Fiera.

Anche Clara si preparava a lasciare Milano, e con il figlio minore sarebbe andata a San Gimignano, dove alcuni amici le prestavano un piccolo monolocale, nella campagna appena fuori le mura della cittadina. In seguito aveva in programma di proseguire fino a Sorano, nell'entroterra della Maremma, dove anni prima aveva frequentato dei corsi estivi di ceramica. Lì viveva Mara, la sua ex insegnante, e lì aveva stretto amicizia con vari artisti che vivevano in zona e che unendosi in associazione tenevano corsi estivi di vario genere. Aveva promesso ad Amir che, appena possibile, avrebbe cercato di raggiungerlo in Versilia, fosse anche solo per un paio di giorni.

Infatti, quando dopo un paio di settimane di vacanza a San Gimignano venne raggiunta da una delle figlie, che sarebbe poi andata con loro a Sorano, lasciò soli i due ragazzi e partì alla volta della Versilia, promettendo di

ritornare il giorno dopo.

Amir si trovava in quel momento a Lido di Camaiore, e fu lì che lei lo raggiunse. Era pomeriggio e lui fino a sera non avrebbe lavorato, così lasciò il furgone alle cure di Chaga e l'accompagnò in giro per la cittadina, assai graziosa, che lei ancora non conosceva. Nelle viuzze del centro si aprivano molti negozi e boutique, alcuni troppo turistici, altri più eleganti, con bella merce esposta in vetrina. Qua e là chioschi e bar offrivano piadine, pizze e panini, gelati e bibite rinfrescanti. Amir l'accompagnò poi a vedere il mare: le spiagge erano tutto un susseguirsi di stabilimenti balneari, e lui le disse che il mattino andava in uno di questi per lavarsi e farsi la doccia. Stupita lei gli chiese «Ma non hai la doccia in albergo?» Con sua sorpresa, Amir le rispose che non stava in albergo. Per risparmiare il più possibile si erano arrangiati a dormire nel suo furgone. Spazio ce n'era, il furgone era molto grande, si

era portato un paio di materassi che stendeva in terra, un paio di coperte perché di notte comunque poteva fare freddo, e al mattino si lavava nei Bagni della zona. Inoltre, dormendo nel furgone, sentiva di essere anche più al sicuro contro eventuali furti, teneva d'occhio la sua merce e dormiva più sereno.

«Però» le disse «per questa sera che ci sei tu cerchiamo un albergo.» E così si misero alla ricerca di una camera. Impresa che si rivelò assai più difficile del previsto. Era agosto, tutto il mondo era in vacanza, e trovare una stanza libera era pressoché impossibile. Provarono con piccole pensioni, con gli affittacamere, Clara tentò perfino con un paio di alberghi lussuosi entrando lei a chiedere, perché già sapeva che se avessero visto un nero avrebbero comunque detto di no. Nemmeno lì però trovò nulla di libero.

Intanto il tempo passava, Amir doveva iniziare a esporre la merce sul suo banco, e Clara andò con lui ad

aiutarlo. Quando si stancava di rimanere seduta dietro alla bancarella, se ne andava a passeggiare sul lungomare, osservando i numerosi turisti, famiglie con bambini per lo più, gustandosi un gelato, ascoltando il rumore del mare che da tanto non sentiva.

Verso mezzanotte finalmente la folla iniziò a diminuire, e Amir ripose la mercanzia negli scatoloni, per poi riportarli sul furgone. Poi...che fare? A quel punto erano francamente scoraggiati. Di dormire anche lei nel furgone non se ne parlava, anche per la presenza di Chaga. Clara propose allora di fare un giro con l'auto fuori dal paese, forse nei dintorni c'era ancora qualche camera libera. Si misero in moto e provarono, esplorando la zona, fermandosi a chiedere dove vedevano una scritta hotel, pensione, affittacamere. Nulla da fare. Alla fine erano sfiniti, Clara soprattutto, e scoraggiati.

Amir allora le disse «Non ci resta che dormire in

macchina.»

E così fecero. Trovarono un grande parcheggio vuoto, posteggiarono al riparo di un muro, abbassarono i sedili coprendosi alla bell'e meglio con le loro giacche, e provarono a dormire.

Amir dormì, lui che era già abituato alle scomodità del suo furgone, per Clara invece fu un vero inferno in terra. Non trovava la posizione comoda, non sapeva dove mettere le gambe, tentava di girarsi sul fianco ma c'era la leva del cambio a dar fastidio, e poi il volante che le premeva sulla pancia... insomma, un disastro. Solo verso mattina si assopì un poco, e quando si risvegliò all'alba era tutta insonnolita e pesta. Sentirono avvicinarsi un camion, era quello dell'immondizia che iniziava il giro mattutino, quindi si alzarono in tutta fretta e andarono in cerca di un bar dove poter bere un caffè, rinfrescarsi e fare colazione. Nella toilette del locale Clara si lavò il viso e si pettinò, rifacendosi il

trucco come poteva, cercando di dissimulare i segni della fatica della notte in bianco e della mancanza di sonno. Ripresa poi l'auto tornarono dove Amir aveva lasciato il furgone in custodia a Chaga che sicuramente, a differenza loro, aveva dormito il sonno del giusto. A quel punto lei preferì tornare subito a San Gimignano, era stanca da morire, e temeva perfino di non riuscire a guidare fino a là. Salutò Amir e ripartì.

Giunta in qualche modo alla sua casetta, salutati i figli ignari della sua notte folle, per la quale non aveva certamente più l'età, si buttò sul letto chiedendo loro una tregua per riprendersi, e piombò di colpo in un sonno profondo e rigenerante.

La Madre

Con l'approssimarsi dell'inverno Amir programmò un nuovo viaggio in Africa per acquistare altra merce, anche in previsione dei mercati natalizi, periodo solitamente fruttuoso per il commercio. Decise, questa volta, di passare anche dal suo villaggio per rivedere sua madre. Da quando era partito per la Francia, raggiungendo un fratello molto più vecchio di lui, ormai sposato e con figli, era tornato una sola volta al villaggio ed era passato ormai troppo tempo.

Clara gli chiese quanti anni avesse la madre, per farsi un'idea di come sarebbe potuta essere, ma Amir non seppe risponderle. Le disse che là nei villaggi non si teneva segnato nulla, non si registravano le nascite, i matrimoni, le morti come si fa nelle grandi città o in occidente. Queste cose per loro non sono importanti;

importante è scegliere il giorno giusto per fare le cose: c'è un giorno giusto per il matrimonio, un giorno propizio per i viaggi ma non per gli accordi, un giorno giusto per fare la guerra e uno per fare l'amore; in certi giorni i demoni sono molto potenti e la sola cosa saggia da fare è restarsene chiusi in casa, e in altri è meglio ancora pregare gli angeli. Questo le disse Amir, e poi partì, sperando che quello fosse un giorno giusto per viaggiare.

Al suo ritorno le raccontò di aver rivisto la madre; era ormai quasi cieca, ancora più piccola e minuta di come lui la ricordava. Le aveva proposto di trasferirsi in città, ad Abidjan, dove vivevano altri
fratelli e sorelle e dove lei avrebbe potuto vedere un medico per i suoi occhi, e farsi prescrivere forse degli occhiali; malgrado la sua offerta però lei si era rifiutata. Asseriva che lì nel villaggio, dove aveva vissuto tutta la vita, sapeva come muoversi anche a occhi chiusi, non

aveva bisogno di vedere. Non le serviva la vista per svolgere i suoi compiti giornalieri, cucinare per sé, procurarsi l'acqua per lavarsi, prendersi cura della propria abitazione, mentre in città non avrebbe saputo come fare e si sarebbe sentita persa. Gli disse che a lei ormai restava poco da vivere, e lo pregò di lasciarle finire i suoi giorni in pace.

Clara trovò questa donna molto saggia, e l'apprezzò anche senza averla mai conosciuta. Se la immaginava piccola, nera di pelle, rugosa, forse uno stereotipo, nondimeno la paragonò a quegli anziani che si rifiutano di farsi ricoverare in una casa di riposo, preferendo le abitudini consolidate della propria abitazione, nella quale ormai sanno muoversi a dispetto delle difficoltà dell'età.

Amir le spiegò che in Africa i vecchi sono rispettati e tenuti in grande considerazione: loro sono la saggezza, il punto di riferimento al quale i giovani si

rivolgono quando hanno dei dubbi, delle decisioni da prendere, quando chiedono indicazioni sulla strada da seguire per la loro vita. In Africa un uomo o una donna anziani non saranno mai messi da parte, considerati come esseri umani ormai inutili, sono anzi rispettati e amati da tutti.

L'inizio della fine

Mentre la vita di Amir ormai aveva preso una sua direzione piuttosto stabile, con il mercato sabato e domenica, e i traslochi durante la settimana, per Clara il lavoro non andava più così bene. Le vendite dei suoi oggetti si contavano sulle dita di una mano, se si escludeva il mese di dicembre, e anche gli allievi che frequentavano i suoi corsi iniziavano a scarseggiare. Stava pensando di chiudere il negozio-laboratorio e prendersi un periodo di pausa. Inoltre i figli, cresciuti, erano usciti di casa: chi per studiare all'estero, chi, frequentando l'università, desiderava più indipendenza, chi come il ragazzo che si era trasferito a vivere con il padre. A quel punto l'appartamento era improvvisamente diventato troppo grande per lei sola. Clara attraversava quindi un periodo piuttosto amaro, e stava meditando

cosa fare della sua vita, ora che era anche libera da impegni famigliari.

Già da diverso tempo si rendeva anche conto che le differenze culturali stavano creando una barriera fra lei e Amir. Non era solo la difficoltà di esprimere sentimenti ed emozioni in una lingua che non era la sua, perché loro due continuavano a parlarsi in francese, era anche il fatto che Amir non aveva lo stesso sentire suo. Era forse troppo impegnato a sopravvivere, cercando con difficoltà oggettive di guadagnare e mantenersi; oppure semplicemente non la capiva quando lei si lamentava di essere triste, sentirsi depressa, di non sapere cosa fare con il lavoro o con la sua vita.

Clara, in realtà, si trovava a riflettere su profonde scelte di vita: dove abitare, ora che la casa era troppo grande, se continuare con la ceramica o trovare un'altra occupazione remunerativa. Alle sue lamentele lui

rispondeva «Il faut serrer la ceinture» che era come dire «Devi stringere i denti».

Inoltre lui continuava ad appoggiarsi molto a lei, chiedendole consiglio e aiuto ogni volta che era in difficoltà o aveva un problema che non sapeva come risolvere. In quel momento della sua vita, invece, Clara avrebbe voluto avere accanto un uomo forte, che la sostenesse, che la sapesse consigliare, guidare, accompagnare nelle sue scelte. Si sentiva quindi molto sola, in balìa di eventi che non riusciva a gestire, non sapeva più quale fosse la direzione in cui voleva andare. Sentiva dietro l'angolo farsi avanti una brutta depressione e non sapeva bene come fare per evitarla.

Nel suo gruppo di allievi aveva stretto amicizia con una donna molto creativa, che era venuta da lei per imparare a lavorare al tornio. Il suo compagno era un fotografo professionista molto bravo. I due a un certo punto avevano deciso di lasciare Milano e tentare di

vivere della loro creatività. Si erano trasferiti in Toscana, a San Gimignano, dove avevano aperto una bottega in cui vendere le loro creazioni: le fotografie di Gianpaolo, tessuti dipinti e ceramiche di Monique.

Amir e Clara li avevano aiutati a traslocare, trasportando scatoloni e mobili con il furgone, e mentre Clara era rimasta affascinata dalla bella città medievale e dalla campagna intorno, Amir aveva dichiarato di preferire il caos milanese, che gli offriva di sicuro maggiori opportunità di fare affari.

Quando alcuni mesi dopo i suoi amici chiesero a Clara se volesse andare a gestire il loro negozio per una decina di giorni mentre loro si godevano una piccola vacanza al mare, lei accettò subito, felice di poter cambiare aria e ritrovare una nuova energia. In quel breve periodo Clara ebbe modo di verificare le potenzialità della cittadina toscana visitata da migliaia di turisti ogni giorno che dio manda in terra. Da marzo a

novembre non c'era giorno in cui le sue strade e piazze non fossero invase da una schiera di persone che non esitavano ad entrare in qualunque vano sembrasse una bottega. Non tutti acquistavano, questo no, però molti sì, e a sera si potevano tirare le somme della giornata appena trascorsa in modo fruttuoso.

Clara aveva poi sempre amato la campagna toscana, il suo sogno nel cassetto, fin da ragazzina, era di potere vivere un giorno su quelle colline in mezzo agli ulivi e ai cipressi; aspettava solo che i figli crescessero e uscissero di casa per decidersi. Pensò che quello fosse quindi il momento giusto. Aveva ormai cinquant'anni, se non si decideva adesso… quando mai l'avrebbe fatto? Avendo avuto modo di toccare con mano come si viveva in un altro luogo, di come lei sapesse gestire anche la solitudine trovandosi a proprio agio, e delle potenzialità che San Gimignano aveva per la sua attività artistica, decise che sì, quello era ciò che voleva per se stessa.

Dopo aver accennato ai figli questo suo desiderio, in autunno tornò ospite dai suoi amici e iniziò a guardarsi in giro, cercando una casa dove abitare, e soprattutto una bottega dove lavorare e vendere. Cosa non facile, chi aveva un 'fondo' – come lo chiamavano i toscani – se lo teneva ben stretto, e chi voleva lasciarne libero uno chiedeva molti soldi per cederlo ad altri. Una sorta di buonuscita, come era successo ad Amir quando era subentrato nella bancarella al mercato di Milano. Una richiesta illegale, che era ormai entrata nella pratica comune dei luoghi commercialmente molto validi, come a Venezia e altri lughi turistici in Toscana.

Clara finalmente ebbe un colpo di fortuna, trovò un piccolo fondo in una zona meno centrale della cittadina, non troppo costoso, forse anche perché non aveva una vera e propria vetrina. A detta di chi già lavorava lì, la zona era meno frequentata delle più famose piazza Cisterna, o del Duomo, o delle due vie principali che

attraversano San Gimignano come una colonna vertebrale. In ogni caso a Clara non importava, anzi in un certo senso le piaceva restarsene in disparte rispetto al grande flusso delle masse.

Lasciando la via principale e prendendo una stradina laterale, si sbucava su un'ampia piazza con un pozzo centrale, chiusa in fondo dalla basilica di St. Agostino che le dava il nome, con tutto intorno varie botteghe artistiche e artigianali. S'iniziava con quella che esponeva gli acquerelli delicatissimi di un artista egiziano; proseguendo si trovava la galleria di un famoso pittore del luogo, gestita dal figlio; accanto a questa si trovava la bottega di uno scultore, che esponeva le sue opere anche in un piccolo giardino accanto al laboratorio. Sull'altro lato una ceramista di origine sarda creava al tornio oggetti d'uso comune come piatti, tazze, servizi da tavola, nei quali si ritrovava tutta la rusticità della sua terra; accanto a lei un fotografo naturalista

esponeva grandi immagini dalle quali pareva che gli animali balzassero fuori. Insomma, una piazza artistica a tutto tondo, e a Clara piaceva l'idea di farne parte.

Ebbe fortuna anche nel trovare un appartamento semi-arredato in cui vivere, appena fuori le mura della città vecchia, accanto alle scuole elementari e materne. Una zona tranquilla, raggiungibile anche con il suo vecchio motorino, che sicuramente avrebbe portato lì, e grande a sufficienza per poter ospitare anche amici e figli il giorno che fossero venuti a trovarla. Firmati quindi i vari contratti, tornò a Milano per informare la famiglia che a inizio anno si sarebbe trasferita.

Restava il problema di come dire ad Amir che sarebbe partita. Gli chiese di passare la sera a casa sua, dicendo che aveva bisogno di parlargli. Aspettandolo rifletté su cosa dirgli e soprattutto come. Gli voleva bene e le stava a cuore non farlo soffrire, pur consapevole che ciò sarebbe stato inevitabile. Avrebbe voluto dirgli

«Vieni con me», ma sapeva che lui non avrebbe accettato, e riteneva non fosse nemmeno giusto chiederglielo. Amir ormai aveva la sua vita milanese ben avviata, con i due mercati durante il fine settimana e i traslochi nel resto del tempo. Aveva amici e contatti che potevano dargli supporto e aiuto in caso di necessità. Al contrario lei sentiva il bisogno di allontanarsi per fare una nuova esperienza di vita, mettere alla prova la sua creatività e trovare ulteriori stimoli.

Provava un misto di eccitazione e paura, combattuta fra il desiderio di nuove esperienze e il timore di fallire. Si domandava se sarebbe riuscita a vivere con la sua arte, se lì le cose avrebbero funzionato meglio che a Milano. Si chiedeva anche se sarebbe riuscita a rimanere lontana dagli affetti o, al contrario, costretta a tornare in breve tempo in preda alla nostalgia.

In quel mentre la porta si aprì e Amir entrò.

109

Indice

Pag. 7 - L'incontro

Pag. 16 - A Torino

Pag. 26 - L'automobile

Pag. 36 - La burocrazia

Pag. 44 - A Napoli

Pag. 54 - La collaborazione

Pag. 66 - La casa

Pag. 78 - Tradizioni

Pag. 88 - Vacanze

Pag. 96 - La Madre

Pag.100 - L'inizio della fine

Copyright © Ornella Danese

Seconda edizione 2022

Tutti i diritti riservati

www.ingramcontent.com/pod-product-compliance
Lightning Source LLC
Chambersburg PA
CBHW020922180526
45163CB00007B/2850